preface 出版序

彈鋼琴對許多人來說，是一段回憶、一種樂趣，也是一種感動。還記得暢銷韓劇《鋼琴》中文主題曲〈Piano〉一段歌詞：「白鍵是那一年海對沙灘浪花的繾綣，黑鍵是和你多日不見。」訴說了你我嚮往的純真年代。另一部知名的音樂電影《海上鋼琴師》（Legend of 1990）中，主角「千九」餘音繞樑的鋼琴聲和豁達的人生觀不僅搖撼船上每一個人，更吸引成千上萬的人爭相上船，目睹他的精湛琴技，享受琴聲帶來的那份感動。

本書收錄了2007~2016年熱門的中文流行歌曲102首，其中包含影視劇主題曲、歌唱選秀節目熱門選曲、音樂網紅喜愛的翻唱歌曲…等。每首鋼琴演奏譜均提供左右手完整樂譜，標註中文歌詞、速度與和弦名稱。不但讓你學會彈琴，更能清楚掌握曲式架構。值得一提的是，每首歌曲皆依原版原曲採譜，並經過精心改編為難易適中的調性，以免難度太高的演奏譜讓人望之卻步、失去彈奏樂趣。但針對某些經典的鋼琴伴奏，仍以原汁原味呈現，讓讀者藉此學習大師級的編曲精華。就內容而言，「Hit101系列」可謂編之有度、難易適中。「Hit101系列」另一個特色是，我們善用反覆記號來記錄樂譜，讓每首歌曲翻頁次數減到最少，無須再頻頻翻譜！

感謝邱哲豐、朱怡潔、聶婉迪三位老師兩位老師的辛勞採譜編寫，藉著102首流行歌曲的旋律，將彈琴的樂趣分享給更多喜愛音樂的朋友。「自娛娛人」是我們為本書下的註解，希望得到大家的共鳴。謝謝！

目錄

看完這頁再開始彈!

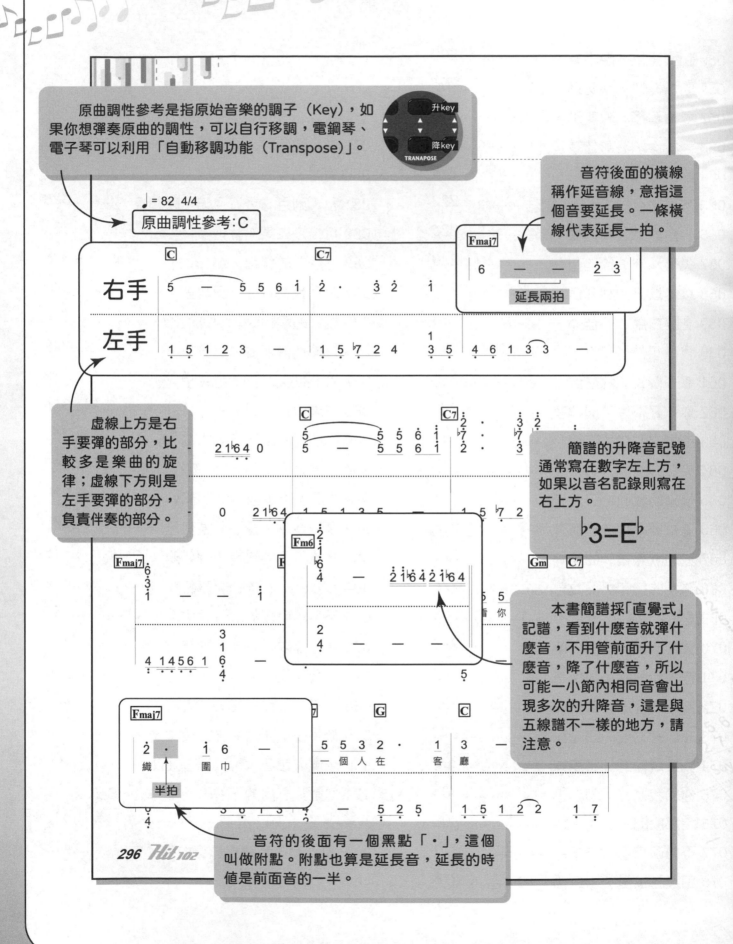

原曲調性參考是指原始音樂的調子(Key),如果你想彈奏原曲的調性,可以自行移調,電鋼琴、電子琴可以利用「自動移調功能(Transpose)」。

音符後面的橫線稱作延音線,意指這個音要延長。一條橫線代表延長一拍。

虛線上方是右手要彈的部分,比較多是樂曲的旋律;虛線下方則是左手要彈的部分,負責伴奏的部分。

簡譜的升降音記號通常寫在數字左上方,如果以音名記錄則寫在右上方。

本書簡譜採「直覺式」記譜,看到什麼音就彈什麼音,不用管前面升了什麼音,降了什麼音,所以可能一小節內相同音會出現多次的升降音,這是與五線譜不一樣的地方,請注意。

音符的後面有一個黑點「·」,這個叫做附點。附點也算是延長音,延長的時值是前面音的一半。

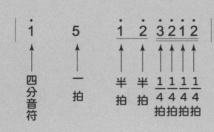

音符下方的橫線是要表示音符的時值（拍長）。下方沒有橫線的音符為「四分音符」，拍長為一拍。下方有一條橫線的音符為「八分音符」，拍長為半拍。下方有兩條橫線的音符為「十六分音符」，拍長為 1/4 拍。

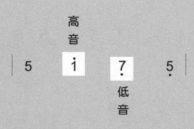

音符上面有一個黑點的是「高音」，下面有一黑點的是「低音」，沒有黑點的則是「中音」。高低音代表著歌曲的音域，這個音域是可以在鍵盤上八度移動，並沒有固定位置。

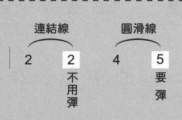

兩個不同音的弧線稱作「圓滑線」，這兩個音都需要彈奏，而且不能斷掉。但兩個相同音上的弧線稱作「連結線」，連結線後端的音不需要彈奏。

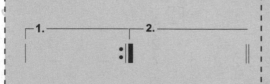

簡譜上的 0 為休止符，代表停頓不彈，至於停多久就看拍子決定。

為了簡化翻頁，會使用反覆記號，然後把不一樣的地方放在特別的房子中，1 稱為 1 房，2 稱為 2 房。

天使

●詞：阿信　●曲：怪獸　●唱：五月天

♩ = 70　4/4

原曲調性參考：D

你就是我的天使　保護著我的天使

從此我再沒有憂傷

你就是我的天使

給我快樂的天使　甚至我學會了飛翔　飛過

OP：認真工作室/SP：相信音樂國際股份有限公司
OP：蒙斯特音樂工作室/SP：相信音樂國際股份有限公司

稻香

● 詞：周杰倫　● 曲：周杰倫　● 唱：周杰倫

♩ = 74　4/4

原曲調性參考：A

OP：JVR Music Int'l Ltd.

壞人

●詞：馬嵩惟　●曲：方泂鑌　●唱：方泂鑌

♩ = 100　4/4

原曲調性參考：B

煎熬

●詞：徐世珍／傅從浬／吳輝福　●曲：饒善強　●唱：李佳薇

♩ = 70　4/4

原曲調性參考：B

Am　　　　　　　　**F**　　　　　　　　**C**　　　　　　　　**G**

Am　　　　　　　　**F**　　　　　　　　**C**　　　　　　　　**G**

早知

[A] **Am**　　　　　　　　**G**　　　　　　　　**Am**

道　　　你 只是 飛　　鳥　　　擁 抱　後　　　手 中 只 剩

G　　　　　　　　**F**　　　　　　　　**C**

下　　　　羽　毛　　當初你又何必浪　費　　那麼多咖啡和玫

OP：Universal Ms Publ Ltd Taiwan/怪獸音樂製作
SP：Universal Ms Publ Ltd Taiwan

不該

●詞：方文山　●曲：周杰倫　●唱：周杰倫

♩ = 76 4/4

原曲調性參考：E-G-E

[A] 歌詞

(男)假裝我們還在一塊　我真的演不出來　還是不習慣你不在這

OP：JVR Music Int'l Ltd.

說謊

●詞：施人誠　●曲：李雙飛　●唱：林宥嘉
韓劇《善德女王》片尾曲、短片《針尖上的天使》主題曲

♩ = 68　4/4

原曲調性參考：B♭

[A]

是 有 過幾 個 不錯 對 象

說 起 來並 不 寂寞孤 單 　 可 能 我 浪蕩 讓人

家 不 安 才會 結 果都 陣 亡

OP：HIM Music Publishing Inc.

傻子

●詞：張鵬鵬／鄭楠　●曲：鄭楠　●唱：林宥嘉
電影《ＬＯＶＥ》原聲帶

♩ = 64 4/4

原曲調性參考：B

[A]

等愛的人很 多 不預設你 會 在 乎 我

難道一生的 時間 都用來 換 和 你 一 個 誤 會

誰能真的讓 誰 幸福到故 事 的 結尾

OP：HIM Music Publishing Inc.

兜圈

●詞：陳信廷 ●曲：林宥嘉 ●唱：林宥嘉
電視劇《必娶女人》片尾曲

♩ = 112　4/4

原曲調性參考：D-B

OP：HIM Music Publishing Inc.

掉了

● 詞：吳青峰　● 曲：吳青峰　● 唱：阿密特

♩ = 88　4/4

原曲調性參考：G♭-A♭

[Sheet music notation]

OP：哈里坤的狂歡有限公司
SP：Universal Ms Publ Ltd Taiwan

填空

●詞：廖瑩如　●曲：謝廣太　●唱：家家
電視劇《真愛趁現在》插曲

♩ = 64　4/4

原曲調性參考：C-D

OP：任督二脈音樂工作室 Concept Music
SP：EMI MS.PUB. (S.E.ASIA) LTD., TAIWAN BRANCH

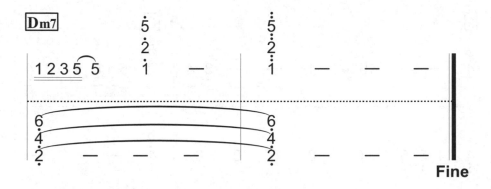

缺口

●詞：九把刀　●曲：木村充利　●唱：庾澄慶

電影《等一個人咖啡》主題曲

♩ = 78　4/4

原曲調性參考：G-B♭-G

天亮 了 妳睡了 在唇

邊 偷偷的 種一 朵 盛開一百萬次 的美夢 夢中 我 想不起來 愛

上 妳的初 衷 妳用腳趾調 皮 提醒 我 我安 靜 妳囉嗦 我寵

OP：Linfair Music Publishing Ltd. 福茂著作權　群星瑞智國際娛樂股份有限公司

SP：Sony Music Publishing (Pte) Ltd. Taiwan Branch

暖暖

●詞：李焯雄　●曲：人工衛星　●唱：梁靜茹

♩ = 96　4/4

原曲調性參考：B-D♭

OP：Musechic Ltd.(Admin by SONY/ATV Music Publishing(HK))
SP：Sony Music Publishing (Pte) Ltd. Taiwan Branch

心牆

● 詞：姚若龍　● 曲：林俊傑　● 唱：郭靜
韓劇《花樣男子・流星花園》片尾曲

♩ = 120　4/4

原曲調性參考：E♭-E

[A] **F** / **G** / **C** / **Am**

一　個人　　　　　　　眺望碧海　和　藍天

F / **G** / **C** / **C** / **F**

在 心裏 面　那抹灰 就　淡 一些　　　海豚從眼　前　　飛

G / **Em7** / **Am** / **Dm7** / **Gsus4**

越　　我看見了　最 陽光 的　笑 臉　好時光　都該被寶　貝因為 有 限

C / [B] **F** / **G** / **Em7**

我學著 不去擔　心得　太　遠　不計劃太多反而

OP：Great Music Publishing Ltd.　Touch Music Publishing Pte Ltd.
SP：大潮音樂經紀有限公司

愛你

●詞：黃祖蔭　●曲：Skot Suyama陶山/Kimberley　●唱：陳芳語
電視劇《翻糖花園》片尾曲

♩ = 78　4/4

原曲調性參考：A

C　　　　Am　　　　F　　　G　　　[A]C　　　　Am

```
C                 Am                   F           G          [A]C                      Am
  0  5  1  5   0  5  1  5     0  6  1  6  0    5  1     1  2  3  7  7  6  3  5
        3           3                 4                              我 閉 上 眼 睛 貼 著 你
        2           2

  1·    1  6·    6        4  —      5 6 7 2      1  5  1      6  1  3
```

F　　　　Fm　　　　C　　　　Am　　　　F　　　　G

```
F                Fm                  C                 Am                F                G
  5  4  1  3  34 2  0  1      1  2  3  6  6  6  6  3     3  4  3  2  2    5  1
  心 跳 呼 吸 而                 此 刻 地 球 只 剩 我    們 而 已      你

  4  6  1    4  b6  2        1  5  1      6  1  3        4  6  1      5 6 7 2
```

C　　　　Am　　　　F　　　　Fm　　　　C　　　　Am

```
C                 Am                  F                Fm                 C                 Am
  1  2  3  7  7  6  3  5     5  4  1  3 3432  0  1      1  2  3  6  6  6  6  3
  微 笑 的 唇 型 總 勾     著 我 的 心 每      一 秒 初 吻 我 每 一

  1  5  1      6  1  3        4  6  1    4  b6  2        1  5  1      6  1  3
```

F　　　　G　　　　C　　　　　　　　[B]Am　　　　F

```
F                G                    C                         [B]Am                      F
  3  4  3  2  2  1  7  2      1  —     0  1  3  5      :  3  2  3  2  3  3  5  2  1
  秒 都 想  要 吻 你               就 這 樣    愛 你 愛 你 愛 你 隨 時
                                                       1  7  1  7 1 1  3    3

  4  6  1      5 6 7 2        1  5  1      3  3   5      :  6  3  1      4  6  1
                             2  5  2  5  2  7
```

OP：Universal Ms Publ Ltd Taiwan Tao Shan Music Co.,Ltd. 陶山音樂有限公司
SP：Sony Music Publishing (Pte) Ltd. Taiwan Branch

都要一起 我喜歡 愛你外套味 道還有 你的懷裡 把我們

衣服鈕扣互 扣那就 不用分離 美 好 愛情 我就愛

這樣貼近 因為你

有時沒生 氣故意

鬧脾氣 你的 緊張在意 讓我覺 得安心 從

淘汰

●詞：周杰倫　●曲：周杰倫　●唱：陳奕迅

♩ = 68　4/4

原曲調性參考：A

F		Em7		Dm	G

| Cmaj7 | C7 | F | G/F | Em7 | Am |

| Dm7 | F/G | F/C | C | [A] C | G/B |

我說了所有的謊

| Am | Em/G | F | C/E | D7 | Gsus4 | G |

你全都相信　　簡單的　我愛你　　你卻老　不信

OP：JVR Music Int'l Ltd.

雨愛

● 詞：WONDERFUL　● 曲：金大洲　● 唱：楊丞琳
電視劇《海派甜心》片尾曲

♩ = 76　4/4

原曲調性參考：E

[A]

窗外的 天氣　　　　　　　就像 是　你多變的表 情　　　　下雨了

雨陪我 哭泣　　　　　　　看不 清　我也不想看 清　　　　離開你

[B]

我安靜的抽 離　不　忍揭曉的劇 情　我　的淚流在心 裡　學　會放棄　聽雨的

OP：天地合娛樂製作有限公司
SP：Sony Music Publishing (Pte) Ltd. Taiwan Branch

背叛

●詞：鄔裕康/阿丹　●曲：曹格　●唱：楊宗緯

♩ = 67　4/4

原曲調性參考：B

OP：豐華音樂經紀股份有限公司 Dragon Force Music Co., Ltd.　跳蛋工廠有限公司
SP：Fujipacific Music Inc. Admin By 豐華音樂經紀股份有限公司　Universal Ms Publ Ltd Taiwan

底線

●詞：王雅君　●曲：安培小時伊　●唱：溫嵐
電視劇《愛上哥們》片尾曲

♩ = 60　4/4

原曲調性參考:D

OP：Linfair Music Publishing Ltd. 福茂著作權

妥協

●詞：WONDERFUL ●曲：阿沁／黃漢庭 ●唱：蔡依林

♩ = 68 4/4

原曲調性參考：B♭

[A]

你 總愛編織謊 言　　　我 負責配合表 演　　　所 有改變只 為了進 入你的世界

這情節　重複了　一 百遍　　　才發現　是你 的 心 太野

OP：天地合娛樂製作有限公司　樂園創意工作室(Fairyland Studio)
SP：Sony Music Publishing (Pte) Ltd. Taiwan Branc　Universal Ms Publ Ltd Taiwan

78 Hit 102

模特

●詞：周耀輝　●曲：李榮浩　●唱：李榮浩

♩ = 66　4/4

原曲調性參考:D

F … **Em** …

華麗的服裝　為原　始的渴望　而站　著　　　　　　　　用　完美的表情　為脆　弱的城市　而撐
單純的蝴蝶　為玫　瑰的甜美　而飛　著

著　　　　　　　　　　　我　是　冷漠的接受　你焦　急的等待　也困　著
　　　　　　　　　　　　　　混亂的時代　是透　明的監獄　也覺　得　　　　　　像　是

穿

OP：Avex Taiwan Inc. 愛貝克思股份有限公司

李白

●詞：李榮浩　●曲：李榮浩　●唱：李榮浩

♩ = 58　4/4

原曲調性參考：C

F　　　　　　G
6 1 3 6 1　3　3 7 2 1 2 2　2 7

C
5 7 2 5 7　2　2 2 2　2 2　2 7

F　　　　　　G
6 1 3 6 1　3　3 7 2 1 2 2　2 #1

4 4　4 4　5 5　5 5

1 1　1 1　1 1　1 1

4 4　4 4　5 5　5 5

A
6 #1 3　1 6 3　6·3 3 3·

F
0 5 6 5 6　6　5 6 5 6 6 6 1 1 2
大部分人 要 我學習去看 世俗的

C
3·5 5　　0　　0
眼　光

6 6 6 3 6·　6 6　6 6

4 4 1 4　6 4 1 4　6 4 1 4　6 4 1 4

1 1 3　1 3　1 1 3 5 1 5　3

F
0 5 6 5 6　6　5 6 5 6 6 6 6 6 1
我認真學 習 了世俗眼光 世俗到

C
5·3 3　　0　　0 0 5
天　亮　　　　　一

Am　　　　　Em
6 5 6 5 6　3　5 6 5 3 5　5·5
部外國電影 沒 聽懂一句話　看

4 4 1 4　6 4 1 4　6 4 1 4　6 4 1 4

1 1 3　1 3　1 1 3 5 1 5　3

1 6　1 6　5 3　5 3
6　6　6　6　3 7　3 7

Am　　　　　Em
6 5 6 5 6　3　5 3　　3·5
完結局才是 笑 話　　　你

Am　　　　　Em
6 5 6 5 6　3　5 6 5 3 5 5 5 1
看我多乖多 聰 明多麼聽話

Dm　　　　　E
1 2·2　　0　　0
多 奸　詐

1 6　1 6　5 3　5 3
6　6　6　6　3 7　3 7

1 6　1 6　5 3　5 3
6　6　6　6　3 7　3 7

2 4　2 4 6 3 7 3 #5 7 #5 3
2　6　6

OP：Avex Taiwan Inc. 愛貝克思股份有限公司

體面

●詞：唐恬　●曲：于文文　●唱：于文文

電影《前任3：再見前任》插曲

♩= 85　4/4

原曲調性參考:B♭

OP：Avex Taiwan Inc. 愛貝克思股份有限公司

Chords (row 1): F　Em　A　Dm　E

鏡頭前面　是從前　的我們　在喝彩　流著淚聲嘶力竭　離開

Chords (row 2): C　G　E/G#　Am　Em

也很體面　才沒辜　負這　些年　愛得熱烈　認真付　出的　畫面

Chords (row 3): F　Em　A7　Dm　Fm　Am　（1.）

別讓執念　毀掉了　昨　天　我愛過你　俐落　乾脆

Chords (row 4): Ab　Dm　Fm

Chords (row 5): C#　Dm　Fm/D　C

最熟悉的街

泡沫

●詞：鄧紫棋　●曲：鄧紫棋　●唱：鄧紫棋

♩ = 68　4/4

原曲調性參考:E

OP：G Nation Limited
SP：Sony Music Publishing (Pte) Ltd. Taiwan Branch

疼愛

●詞：阿信 ●曲：阿信 ●唱：蕭敬騰

♩ = 116 4/4

原曲調性參考：F

傻瓜

● 詞：吳克羣　● 曲：吳克羣　● 唱：溫嵐

♩ = 60　4/4

原曲調性參考：A-B♭

その他の歌詞：

其實他 做 的 壞 事 我們 都 懂　沒有什麼 不 同　眼 光 閃　爍　曖昧流 動　　　閉上

眼 當作 　聽 說　其實別 人 的招數 我們 都 懂　沒有什麼 不 同　故 作 軟

OP：六度空間音樂有限公司
SP：成果音樂版權有限公司

演員

●詞：薛之謙　●曲：薛之謙　●唱：薛之謙

♩ = 92　4/4

原曲調性參考：B

(sheet music)

簡單點

[A]

說話的方式簡單點

遞進的情緒請省

略　你又不是個演　員　別設計那些　情　節　　　　沒意見

命運

●詞：陳沒　●曲：怪獸　●唱：家家
電視劇《蘭陵王》插曲

♩ = 68　4/4

原曲調性參考：G♭

Am
17 12 17 12 17 12 32 17
3
6

F
17 12 17 12 17 12 32 17
1
4

Am
17 12 17 12 17 12 17 12
3
6

F
17 12 32 35 6　—
1
4

[A] Am
3　2　3　4　5 43 3·6
能 不 能 矇 上 眼睛　就
17 12 17 12 17 12 17 12
6

C/G
3　23 3 4 5 5　0
可 以 不 傷 心
17 12 17 12 17 12 17 12
5

Fmaj7
6　5　6　7　1 75 5·3
能 不 能 脫 下 面具　還
17 12 17 12 17 12 17 12
4

Dm7　**Gsus4**
6 5·3 12 2　—
可 以　很 狠心
17 12 17 12 17 25 17 12
2　　　5

Am
3　2　3　4　5 43 3·6
如 果 不 是 遇 見你　我
17 12 17 12 17 12 17 12
6

C/G
3　23 3 4 5 5　0
不 可能 相 信
17 12 17 12 17 12 17 12
5

Fmaj7
6　5　6　7　1 75 5·3
生 命 有 一 種 一定　一
17 12 17 12 17 12 17 12
4

Dm7
2/4　6 5　32 11
定要　愛下去
2/4 17 12　1
2

OP：相信音樂國際股份有限公司
OP：蒙斯特音樂工作室/SP：相信音樂國際股份有限公司

那些年

●詞：九把刀　●曲：木村充利　●唱：胡夏
電影《那些年，我們一起追的女孩》主題曲

♩ = 76　4/4

原曲調性參考：F

月牙灣

●詞：易家揚／謝宥慧　●曲：阿沁　●唱：F.I.R.飛兒樂團

♩ = 72　4/4

原曲調性參考:D

手掌心

●詞：陳沒　●曲：V.K克　●唱：丁噹
電視劇《蘭陵王》片尾曲

♩ = 78　4/4

原曲調性參考:D♭

[A]

[B]

OP：相信音樂國際股份有限公司
OP：小巨人音樂國際有限公司/SP：相信音樂國際股份有限公司

愛存在

●詞：洪誠孝 ●曲：馬奕強 ●唱：王詩安
電視劇《終極X宿舍》片尾曲

♩ = 78 4/4

原曲調性參考：G

（五線譜／簡譜）

[A]

你送我　的圍巾和毛　衣　　　已經換　季該收到哪　裡　　　熟悉

的　默契　　　已　過期　愛換季　　你離去　　收不　完的曾經

OP：樂園創意工作室(Fairyland Studio)
SP：Universal Ms Publ Ltd Taiwan

小幸運

●詞：徐世珍／吳輝福　●曲：JerryC　●唱：田馥甄
電影《我的少女時代》主題曲

♩ = 88 4/4

原曲調性參考:F

[A]

我聽見雨滴落在　青青草地　　我聽見遠方下課　鐘聲響起

可是我沒有聽見　你的聲音　認真　呼喚我　姓名

愛上你的時候還　不懂感情　　離別了才覺得刻骨　銘心

OP：HIM Music Publishing Inc.
OP：Universal Ms Publ Ltd Taiwa

想太多

●詞：林燕岑 ●曲：Brian Wilson ●唱：李玖哲

♩= 104 4/4

原曲調性參考：B-D♭

（五線譜／簡譜樂譜）

[A] 妳笑著說　他是朋友　但妳眼中　太溫柔

我的不安　那麼沉重　只有妳不懂　他霸佔了

[B] 妳的心中　　屬於我的角落　　所以

OP：麻吉娛樂經紀股份有限公司 MACHI ENTERTAINMENT GROUP CO., LTD.
SP：由你娛樂有限公司 UNICORN ENTERTAINMENT

青花瓷

●詞：方文山　●曲：周杰倫　●唱：周杰倫

♩= 60　4/4

原曲調性參考：A-B♭

OP：JVR Music Int'l Ltd.

明明就

●詞：方文山　●曲：周杰倫　●唱：周杰倫

♩ = 118　4/4

原曲調性參考：A

OP：JVR Music Int'l Ltd.

學不會

●詞：姚若龍　●曲：林俊傑　●唱：林俊傑

♩ = 64　4/4

原曲調性參考:G♭-A♭

[樂譜]

你的痛苦我都心疼想為你解決

擋開留言緊握你手想飛奔往前　我

OP：Great Music Publishing Ltd.　Amusic Rights Management Pte Ltd
SP：One Asia Music Inc. 酷亞音樂股份有限公司

也可以

●詞：安竹間　●曲：JerryC　●唱：閻奕格
電影《追婚日記》原聲帶

♩ = 76 4/4

原曲調性參考:G♭

（樂譜）

歌詞：
怎麼會 只剩 下自己　還不想 認輸 用盡力
氣 用笑撐住 說好 這次不許哭　怎麼會 連難 以呼吸
還不說 痛苦 武裝自 己 從不失誤 卻比　任何人 無

OP：HIM Music Publishing Inc.

Am | D | G7 | C | G/B | F | Fdim

壓抑 鎖上情緒 心會更 封閉 就算多 難捨的 淚滴 最後

Em | Am | Dm7 | G7

不讓你 沉溺 就算 一個人 至少還有 自

1.
C | Dm | G | C | Dm/F

己 怎麼會 一再 的想 念

G | C | G/B | Am | D/F# | Dm | G

還不說 在乎 渾身解 數 想要逃 出 卻什 麼也留 不住

2.
C | C | F | G/F

當時 己 當世界 不因 你痛心的 領悟 貼心

追光者

●詞：唐恬 ●曲：馬敬 ●唱：岑寧兒
電視劇《夏至未至》插曲

♩ = 75 4/4

原曲調性參考：B-C

[譜面：簡譜內容]

說 你是海上的 煙 火 我是浪花的 泡 沫 某一刻 你的光

照亮了我 如果 說 你是遙遠的 星 河 耀眼得讓人想

OP：北京夢織音傳媒有限公司 SP：One Asia Music Inc. 酷亞音樂股份有限公司
OP：北京夢織音傳媒有限公司(Beijing Dreamnotes Media Co.,Ltd) SP：Linfair Music Publishing Ltd. 福茂著作權

小酒窩

●詞：王雅君　●曲：林俊傑　●唱：林俊傑、蔡卓妍

♩ = 96　4/4

原曲調性參考：E♭

\boxed{C}

```
3̇    3̇ 2̇ 3̇    3̇
5  2̇  3  4  6 2̇  5  2̇

1  5  1  2  3  3  1  3
```

\boxed{F}

```
4̇    4̇ 2̇ 4̇    4̇
1̇ 2̇  4  5  4 2̇  4  2̇

4  1  4  5  2  4  1  4
```

\boxed{C}

```
3̇    3̇ 2̇ 3̇    3̇
5  2̇  3  4  6 2̇  5  2̇

1  5  1  2  3  3  1  3
```

\boxed{F}

```
4̇    4̇ 2̇ 4̇    4̇
1̇ 2̇  4  5  4 2̇  4  2̇

4  1  4  5  2  4  1  4
```

\boxed{C}

```
3 ·  3  4    3
我    還  在   尋

1  5  1  5  1  —
```

找

$\boxed{G/B}$

```
2 ·  2  5    2  1
    一  個   依

7  5  7  5  7̣  —
```

$\boxed{F/A}$

```
          6
1 ·  1  1  5
靠    和  一  個

6  4  6  4  6  —
```

$\boxed{C/G}$

```
3
1  —  2  —
擁        抱
              7
5  2  5  1  5  5
```

\boxed{G}

\boxed{C}

```
3 ·  3  4    5  3
誰    替  我   祈

1  5  1  5  1  —
```

$\boxed{G/B}$

```
5 ·  5  2    7
禱    替  我   煩

7  5  7  5  2  2  —
```

$\boxed{F/A}$

```
1̇
6
4  —  1̇ 7 6 7
惱       為 我 生 氣

6  4  1  4  1  —
```

為

\boxed{G}

\boxed{C}

```
        1̇
1̇ ·  7  5
5 ·  4  3  —
我    鬧
              1̇
              5
5  2  5  7̣  1  —
```

OP：Touch Music Publishing Pte Ltd.　Linfair Music Publishing Ltd. 福茂著作權
SP：大潮音樂經紀有限公司

慢慢等

●詞：韋禮安 ●曲：韋禮安 ●唱：韋禮安

♩ = 64　4/4

原曲調性參考:F

C		G/B		Am		G		F		C/E	

3· 5 7 1̇ 2̇ 1̇　1· 5 7 1̇ 2̇ 1̇　3· 5 5 5　5 3 4 3 2 2 2　5　4 5 6 1̇ 1̇ 2̇ 3̇　3̇ 4̇ 5̇ 1̇ 1̇ 2̇ 3̇

1̣ 5̣ 1 1　7̣ 5̣ 7 7　6̣ 6̣ 1 1　5̣ 5̣ 7 7　4̣ 1 4 4　3̣ 1 3 3

F		G		C		G/B		Am		G	

5̇　1̇　{5̇ 2̇ 7 5}　2̇　0 1 5 5　4 3̇ 3̇ 2̇ 2̇ 2̇　2̇ 1̇ 7　1 1 5 5　4 3̇ 3̇ 2̇ 2̇ 2̇ 2̇ 1̇ 1̇ 2̇

妳終　究佔　據了我　的心　房我終　於知　道什麼　叫做瘋

4̣ 1 4 4　{5̇ 2̇ 7 5}　—　1̣ 5̣ 1 1　7̣ 5̣ 7 7　6̣ 6̣ 1 1　5̣ 5̣ 7 7

F		C/E		F		G	

3̇ 6̇ 1̇ 1̇　5̇ 3̇　5̇ 4̇ 4̇ 3̇　4̇　0　0 4̇ 2̇ 2̇　1̇ 1̇ 2̇　3̇　4̇　3̇　1̇

狂因為　妳我不再怕黑暗　　想著　妳讓我更　加　勇　敢

4̣ 1 4 4　3̣ 1 5　1 0　4̣ 1 4 4　5̣ 2̣ 5　5

C		G/B		Am		G	

‖: 0 1 5 5　4 3̇ 3̇ 2̇ 2̇ 2̇ 2̇ 1̇ 1̇ 7　1 1 5 5　4 3̇ 3̇ 2̇ 2̇ 2̇ 2̇ 1̇ 1̇ 2̇

妳說　妳害　怕曾經　受過的　傷過去　發生　的情節　讓妳迷

1̣ 5̣ 1 1　7̣ 5̣ 7 7　6̣ 6̣ 1 1　5̣ 5̣ 7 7

OP：Linfair Music Publishing Ltd. 福茂著作權

末班車

●詞：馬嵩惟　●曲：李偉菘　●唱：蕭煌奇

♩ = 59　4/4

原曲調性參考：A

Am　　　　　**F**　　　　　**G**　　　　　**Em7**　　　　　**F**　　　　**Dm**

0 6 3 3　0 6 3 1 2 1 7　7 · 7 7　0 2 7 7 1 7 6　6 · 5 5　0 4 1 6 7 1 6

6 3 3 · 4 1 1 ·　5 2 5 5　3 7 7　5　4 1 4 4　2 6 6 ·

Em　　**E**　　　　**Am**　　　　　**F**　　　　　**G**　　　　**C**　　**G/B**

7 · 6 6　#5 3 7　—　0　1 7 6　6 7 1 7　7 1 7 7 6 · 5　—

空著手　　猶如你　來的　時　候

3 7 3 · 　3　—　6 3 6 3 3　4 1 4 6 1　5 2 5 2 5　1 5 1 3 7 5 7

Am　　　　　**F**　　　　　**G**　　　　　**C**

0 · 1 3 1 7 7 6 ·　6 7 1 7　7 5 5 5 2　3 3　3 4 5 3

緊皺的額 頭　　終於再　沒有 苦 痛

6 3 6　1　4 1 4 6 1　5 2 5 2　1 5 1　3

Fmaj7　　　　　**G7/F**　　　　**Em**　　　　**Am**　　**G**

0 · 3 4 3 3 3 2 ·　2 7 1　5 5 5 5 2 ·　3　1 7

走得太累了　　眼皮難 免會 沉 重　你沒

4 1 3 6 6　1　4 7 2 5 5 2 ·　3 7 2 5　6 3 6 1 5 2 5

OP：Sony Music Publishing (Pte) Ltd. Taiwan Branch /Wise Entertainment Pte Ltd
SP：Sony Music Publishing (Pte) Ltd. Taiwan Branch

以前以後

●詞：姚若龍　●曲：金大洲　●唱：A-Lin

♩ = 68　4/4

原曲調性參考：E-B

本來總是牽著　的　手　現在怎麼　各自寂　寞　你在抽　完菸後

OP：Great Music Publishing Ltd.

專屬天使

●詞：施人誠　●曲：Tank　●唱：Tank
電視劇《花漾少男少女》片尾曲

♩ = 65　4/4
原曲調性參考：B

OP：HIM Music Publishing Inc.

依然愛你

●詞：王力宏　●曲：王力宏　●唱：王力宏

♩ = 78　4/4

原曲調性參考：A

C　　**G/B**　　　　**Am**　　**C/G**　　　**F**　　**C/E**　　　**Dm7**　　**G**

| 3 3 3 3 2 3 5 | 1 1 1 2 3 2 1 | 1 1 1 2 3 5 5 | 1 1 1 2 2 0 |
| 一 閃 一 閃 亮 晶 晶 | 留 下 歲 月 的 痕 跡 | 我 的 世 界 的 重 心 | 依 然 還 是 你 |

5　　　5	3　　　3	1　　　1	1　2
1 — 7 —	6 — 5 —	4 — 3 —	6 7
			2 — 5 —

F　　**G**　　　　**Em**　　**Am**　　　**Dm7**　　　　**Gsus4**

| 3 3 3 3 3 2 2 | 3 5 5 5 6 5 1 | 1 1 1 2 3 5 5·5 | 1 1 1 2 2 0 |
| 一 年 一 年 又 一 年 | 飛 逝 僅 在 一 轉 眼 | 唯 一 永 遠 不 改 變 是 | 不 停 的 改 變 |

1　2	7　3	1	2
6　7	5　1	6	1
4 — 5 —	3 — 6 —	2 — — —	5 — — —

[A] C　　**G/B**　　　**Am**　　**C/G**　　　**F**　　**C/E**

| 3 3 3 3 2 2 2 3 3 1· | 1 1 1 2 3 1 1 | 1 1 1 2 3 5 5 2 2 1· |
| 我 不 像 從 前 的 自 己 | 你 也 有 點 不 像 你 | 但 在 我 眼 中 你 的 笑 |

1 3 5 3 7 2 5 2	6 1 3 1 5 1 7 1	1 4 6 4 6 4 3 5 3 5
		3　3
	3　3	

D/F#　　**G**　　　**F**　　　**G**　　　**Em**　　**Am**

| 1 1 1 1 2· 2 0 | 3 3 3 3 3 2 2 | 3 5 5 5 6 6 6 5 1 |
| 依 然 的 美 麗 | 日 子 只 能 往 前 走 | 一 個 方 向 順 時 鐘 |

| 1 | 2 | 2 |
| #4 6 2 6 5 7 2 5 | 4 6 1 6 5 7 2 5 | 3 7 2 7 6 1 3 6 |

OP：Homeboy Music,Inc. Taiwan Branch
SP：Sony Music Publishing (Pte) Ltd. Taiwan Branch

練習愛情

● 詞：徐世珍／吳輝福　● 曲：DAWEN　● 唱：王大文 feat. Kimberley

♩ = 108　4/4

原曲調性參考：C

[A] 段歌詞：

明白　永遠

昨天妳還很溫柔　我大概犯
卻又覺得不安全　感覺不到

你的感覺了錯

才會讓妳眼眶紅紅　女生在乎
全都是你害我失眠　也許應該

我真的不

OP：Universal Music Publ. Ltd Taiwan / Universal Music Taiwan Ltd.
SP：Universal Music Publ. Ltd Taiwan

愛到站了

●詞：張簡君偉　●曲：張簡君偉　●唱：李千那
電視劇《熱海戀歌》主題曲

♩ = 54　4/4

原曲調性參考:D

Dm7　　　**G7**　　　**C**　　　**Am**　　　**Dm7**　　　**G7**

0 1 2 3 0 1 2 1 0 1 2 3 0 1 2 1 ｜ 0 1 2 3 0 1 2 1 0 6 7 6 1 ｜ 2̇ 5 2 3 2 5 2 1 3　　3̇ 3̇ ｜

2̣ 　 2̣ 　 5̣ 　 5̣ ｜ 1̣ 　 1̣ 　 6̣ 　 — ｜ 2 4 6 2 4 6 5 2 4 5 2 4 ｜

C　　　**Am**　　　[A]**Dm7**　　　**G**

2̇ 5 2 1 2 5 7 1̇ ｜ 1̇ 　 0 1 2 3 ｜ 2̇ 1 2 1 2 6 2 2 ｜ 0 1̇ 2 3 ｜

　　　　　　　　　一群人　一整晚的 唱著歌　　　一個人

1 3 5 1 7̣ 5 3̇ 6 ｜ — ｜ 2 4 6 2 4 6 5 2 4 5 2 5 ｜

Em　　　**Am**　　　**Dm7**　　　**G**

2̇ 1 2 1 2 6 1̇ 1̇ ｜ 0 1 2 3 ｜ 2̇ 1 2 1 2 · 1 2 1 2 1 2 5 3̇ ｜

一整夜的放　空著　　兩個人 曾經的快樂　今後就扯平不 欠了

3̣ 7̣ 5̣ 3̣ 7̣ 5̣ 6̣ 3̣ 7̣ 3̣ 6̣ ｜ 2̣ 4̣ 5̣ 2̣ 4̣ 5̣ 5̣ 2̣ 4̣ 5̣ 7̣ ｜

C　　　**Dm7**　　　**G**

3̇ 　 — 　 0 ｜ 0 1 2 3 ｜ 2̇ 1 2 1 2 6 2 2 ｜ 0 2̇ 3 4 ｜

　　　　　一群人 一整天的陪　伴著　　　一個人

1 5 2 3 1 5 2 5 3 ｜ — ｜ 2 4 6 2 4 6 5 2 4 5 2 5 ｜

OP：HIM Music Publishing Inc.

修煉愛情

●詞：易家揚　●詞：林俊傑　●唱：林俊傑

♩ = 68　4/4

原曲調性參考：E♭-F

OP ：:Amusic Rights Management Pte Ltd
SP ：:One Asia Music Inc. 酷亞音樂股份有限公司

微加幸福

●詞：瑞業　●曲：許約詠　●唱：郁可唯
電視劇《小資女孩向前衝》片尾曲

♩ = 66 4/4

原曲調性參考：G♭

OP：LiKE Music/ Universal Ms Publ Ltd
SP：Universal Ms Publ Ltd

尋人啟事

●詞：HUSH　●曲：黃建為　●唱：徐佳瑩

♩ = 68　4/4

原曲調性參考：E

C
```
0  3 — 7 ⌒7  6  2 —
1 — 1  1 — 1  1 — 1
```

C
```
0  3 — 7 ⌒7  6  5 —
1 — 1  1 — 1  1 — 1
```

[A] C　**Em/B**　**Am**　**C/G**　**F**　**G**　**C**
```
0 3 2 3 · 5 ⌒5 5 3 2 3 · 5   0 3 2 3 2 3⌒3 ·   1   1 — 7   5 3⌒3 — — 0
讓我看 看 你的照 片   究竟為什麼   你 消 失 不 見

5   5   5   5     3   3   3                    5              5
1 — 7 — 6 — 5 —                4 5 6 5 5 6 2 —   1 3 2 3 3 2 3  5
```

C　**Em/B**　**Am**　**C/G**　**F**　**G**　**C**
```
0 3 2 3 · 5 ⌒5 5 3 2 3 5   0 3 2 3 2 3 · 1          7
多數時 間 你在哪 邊   會不會疲倦 你   1 — 2 5 3⌒3 — — 4 5 ·
                                    思 念 著 誰     而世

5   5   5   5     3   3   3        1        7        5
1 — 7 — 6 — 5 —                4 1 5  5 2 5  1 3 2 3 3 2 3 —
```

Fadd4/G　**F**　**C**
```
6                                                    5 5 5 2  5 5 3
4  5 4 4 4  1 1 5   5 4 4 3 4 4  1 2 3⌒3 5 2 5 2  5 2 5 2 5 ♭7 5 4 5
界 的粗糙 讓我去  到你身邊 難一些                              而緣

1         1
♭7        6
5 — — 0   4 — — 0   1 — — 1 — — —
```

OP：海邊的卡夫卡有限公司(Admin By. EMI MPT)

獨家記憶

● 詞：易家揚　● 曲：陶昌廷　● 唱：陳小春

♩ = 72　4/4

原曲調性參考：G♭-A♭

（歌詞）

忘記分開後的　第幾天起　喜歡一個人看

下大雨　沒聯絡　孤單就像　連鎖反應　想要　快樂都沒力

因為愛情

●詞：陳俊鵬／陳冠蒨　　●曲：陳冠蒨　　●唱：陳奕迅、王菲
電影《將愛情進行到底》主題曲

♩ = 88　4/4

原曲調性參考：F

因為愛情 怎麼會有滄桑 所以
我們還是年輕的 模樣 因為愛情 在那個
地方 依然 還有人在那裡遊蕩 人來人
往

愛情轉移

●詞：林夕　●曲：Christopher Chak 澤日生　●唱：陳奕迅

♩ = 80　4/4

原曲調性參考:F

徘徊過多少

櫥窗　住　過多少　旅館　才　會覺得　分離　也並不　冤枉　感情是用來
晚餐　照　不出個　答案　才戀　愛不是　溫馨　的請客　吃飯　床單上鋪滿

Hit 102　　　　　　　　OP：豐華音樂經紀股份有限公司

大齡女子

●詞：陳宏宇　●曲：蕭煌奇　●唱：彭佳慧

♩ = 65　4/4

原曲調性參考：F-G♭

歌詞：

眼睛彷彿 起了霧　也許只是 鏡片模糊

除了自己 已經很久 沒 接觸 另一個人 體貼照顧

或那一種 交流相處 和 愛情 顯得 生疏

好的事情

●詞：黃婷／嚴爵　●曲：嚴爵　●唱：嚴爵
電視劇《醉後決定愛上你》片尾曲

♩ = 68　4/4

原曲調性參考：A

OP：相信音樂國際股份有限公司



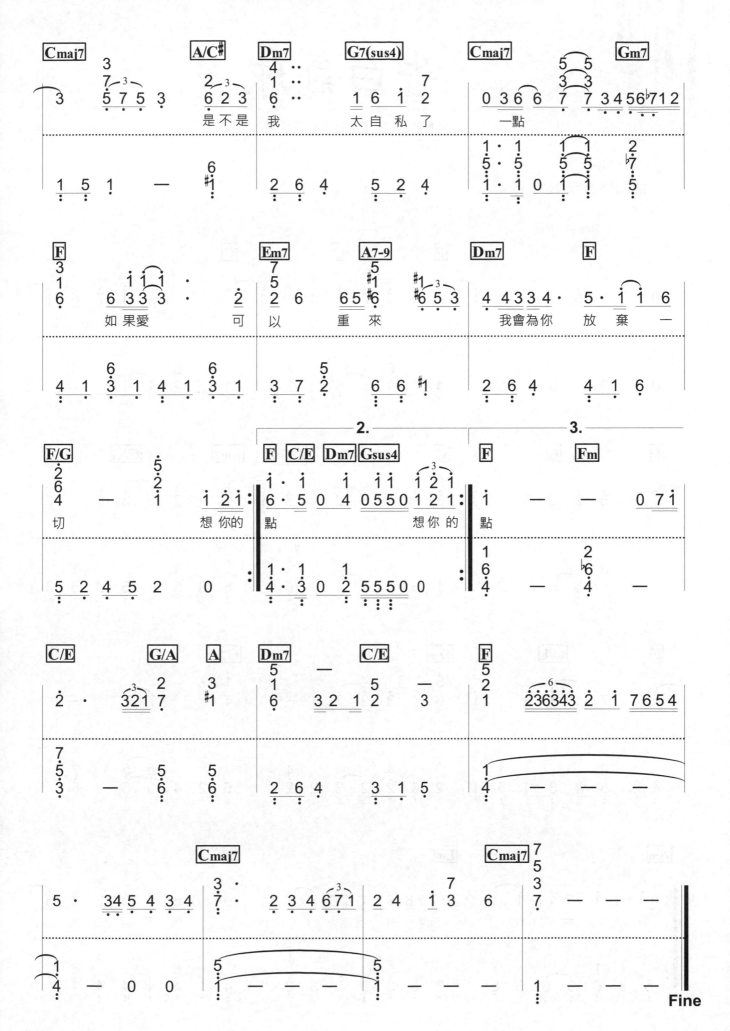

告白氣球

●詞：方文山　●曲：周杰倫　●唱：周杰倫

♩= 90　4/4

原曲調性參考:B

塞納河畔　左岸的咖　啡　我手一杯　品嚐你的　美　　留下唇印的嘴

OP：JVR Music Int'l Ltd.

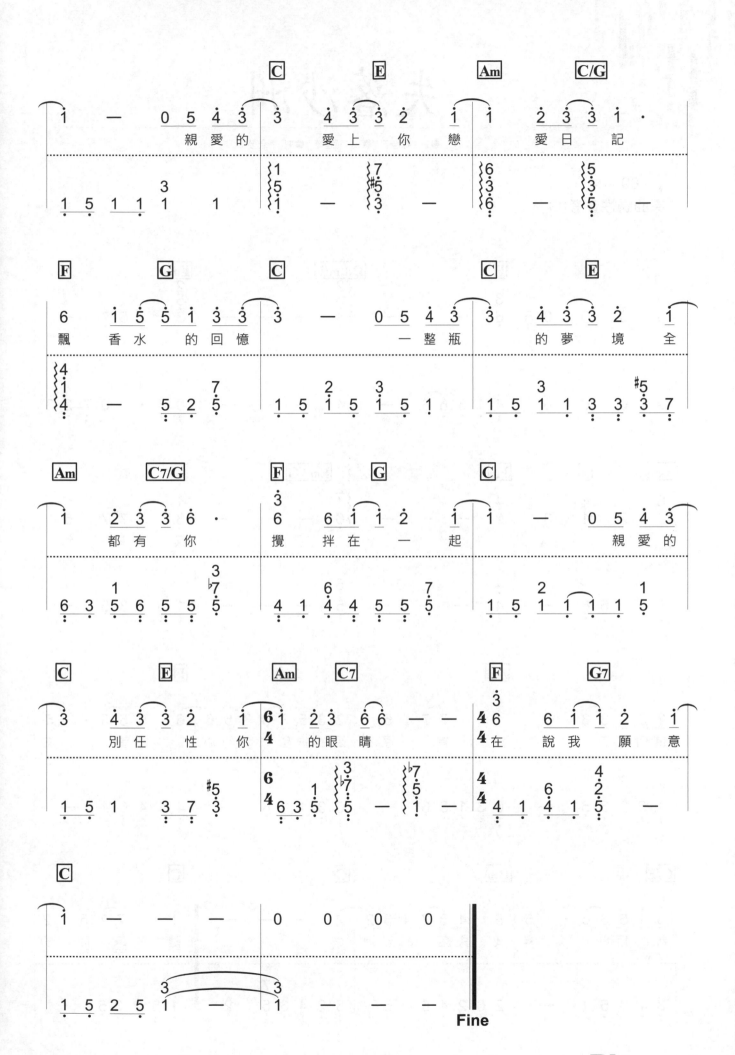

失落沙洲

●詞：徐佳瑩　●曲：徐佳瑩　●唱：徐佳瑩

♩ = 80　4/4

原曲調性參考：G

（歌詞）

又 來 到

這個港口　沒 有 原　因的拘留 我的心　乘著　斑

駁的輕舟　尋 找 失落 的沙洲　隨 時 間 的　又回到

OP/SP：亞神音樂娛樂AsiaMuse

以後以後

●詞：張鵬鵬　●曲：吳姝霆　●唱：林芯儀
電視劇《我和我的十七歲》片尾曲

♩ = 63　4/4

原曲調性參考:D♭-E

OP：HIM Music Publishing Inc.　Universal Ms Publ Ltd Taiwan

身騎白馬

●詞：徐佳瑩　●曲：蘇達通／徐佳瑩　●唱：徐佳瑩

♩ = 65　4/4

原曲調性參考：F-G♭

（樂譜）

我愛誰　跨不過　從來也不覺得錯　自以為　抓著痛

就能往回憶裡躲偏執　相信著　受詛咒的水晶球　阻擋

OP：樂園創意工作室(Fairyland Studio)
SP：Universal Ms Publ Ltd Taiwan

我好想你

●詞：吳青峰　●曲：吳青峰　●唱：蘇打綠

♩ = 76　4/4

原曲調性參考：A

OP：哈里坤的狂歡有限公司
SP：Universal Ms Publ Ltd Taiwan

等一個人

詞：徐世珍／吳輝福　●曲：許勇　●唱：林芯儀

電影《等一個人咖啡》主題曲

♩ = 78　4/4

原曲調性參考：G-A♭

Hit 102

OP：Universal Ms Publ Ltd Taiwan

你，好不好

●詞：吳易緯/周興哲　●曲：周興哲　●唱：周興哲
電視劇《遺憾拼圖》片尾曲

♩ = 82　4/4

原曲調性參考：B♭

[五線譜/簡譜樂譜]

OP：星空飛騰國際娛樂有限公司,植光土壤音創Light 2 Run Music Creation /星空飛騰國際娛樂有限公司
SP：Universal Ms Publ Ltd Taiwan

Hit 102 253

不是你的錯

●詞：黃婷　●曲：林邁可　●唱：丁噹
電視劇《真愛找麻煩》插曲

♩ = 68　4/4

原曲調性參考：D♭-E♭

[A] 歌詞：
音樂停止了　引擎熄火了　窒息的　溫柔
尖銳得赤裸　一刀一刀　往我心　上割　往傷口　裡戳　那麼

OP：VIP Records Co. Ltd.
SP：Universal Ms Publ Ltd Taiwan

突然好想你

● 作詞：阿信　● 作曲：阿信　● 唱：五月天

♩ = 68　4/4

原曲調性參考：D

[A] 怕 空氣突然安靜　　　　最怕 朋友突然的關 心　　最怕回

憶 突然 翻滾絞痛 著 不平息最怕突 然 聽到你的消 息　　　　想

[B] 念 如果會有聲音　　　　不 願 那是悲傷的哭 泣　　事到如今

OP：認真工作室/SP：相信音樂國際股份有限公司

後來的我們

●詞：阿信　●曲：怪獸　●唱：五月天

♩ = 88　4/4

原曲調性參考：C

（樂譜）

然 後 呢 他 們說你的心 似乎痊

癒 了 也 開 始有個人 為你守 護 著 我 該 心 安或是 心痛

呢 然 後 呢 其 實我的日子 也 還可 以 呢 除

OP：認真工作室/SP：相信音樂國際股份有限公司
OP：蒙斯特音樂工作室/SP：相信音樂國際股份有限公司

還是要幸福

●詞：徐世珍／傅從湜／吳輝福　●曲：張簡君偉　●唱：田馥甄

♩ = 90　4/4

原曲調性參考：F

(樂譜)

[A]

不確定就別　親吻　　　感情很　容易毀了一　個人

一個人若不　夠狠　　　愛淡了　不離不棄多殘　忍

OP：HIM Music Publishing Inc.
OP：Universal Ms Publ Ltd Taiwan

我的歌聲裡

●詞：曲婉婷　●曲：曲婉婷　●唱：曲婉婷

♩ = 72　4/4

原曲調性參考：G♭-A♭

| F | G | C | Am7 | F | G | C |

```
6    3    2    7   | 1 7 5  3 5 1  3 5 6  1 | 3 5 6  1  3 5 6 | 1  1  1  1
4 1 · 5 2 ·          | 1 —   6 3 5         | 4 1 · 5 2 ·     | 1  —  —  —
```

[A] C | G/B | Am | C/G | F | C/E |

```
0 2 3 2 3 2 3 5 0 2 3 2 3 2 3 5 | 0 2 3 2  3  7  1  5 4 3 | 2 1 1 1 5 5 5 3 1  0 · 1
沒有一點點防備  也沒有一絲顧慮   你就這樣 出 現  在我的  世界裡 帶給我驚喜 情

5      5          | 3      3         | 1      1
1  —   7  —       | 6  —   5  —      | 4  —   3  —
```

Dm7 | G | C | G/B | Am | C/G |

```
5 · 6 6 3  2 6   1 7 | 0 2 3 2 3 2 3 5 0 2 3 2 3 2 3 5 | 1 7 5 3 5 5   5 6 1
不    自 已          可是你偏又這樣  在我不知不覺中   悄 悄 的 消 失  從我的

2 6 4     5 4 · | 5   5   5   5   | 3      3
            5   | 1   —   7   —   | 6  —   5  —
```

F | G7 | [B] F | G |

```
                         3   4   5
                         2   7   4   5
2 1 6 6  6 6 6 5 5 3 1 | 6   5   1   2 | 6    3 · 2 2   0 · 5
世界裡 沒有音訊剩下的    只   是  回  憶   你    存   在    我

1      1                 4       4
1 5   1 5  1 5  1 5    | 4   5   4   5 | 4 1 6  5 2 7
4      4                 5       5
```

深深的腦海裡　我的夢裡　我的心裡　我的歌聲裡
你　存　在　我　深深的腦海裡　我的夢裡　我的心裡　我的歌聲
裡　還記得我們曾經　肩並肩一起走過　那段繁華巷口　儘管你我是
陌生人　是過路人　但　彼此還是感覺到　了對方的　一個眼神　一個心跳
一種意想不到的快　樂　好像是　一場夢境

孤獨的總和

●詞：吳汶芳　●曲：吳汶芳　●唱：吳汶芳
電視劇《愛的生存之道》插曲

♩ = 68　4/4

原曲調性參考：E

歌詞：

如果 我 是 一 朵花 那又 為誰而 綻 放 如果

我是 一 隻鳥 要往 何處 去 飛翔 一顆 星星 的 閃亮 不足以

構 成 一個 星 相 一棵 大 樹 的 總 和 集結

OP：Linfair Music Publishing Ltd. 福茂著作權

起伏的感受 怎麼 掙脫

如果 我是 一朵花 那又 為誰 而綻放 如果

我是 一隻 鳥 要往 何處 去 飛翔 一顆

是我不夠好

●詞：吳克羣　●曲：吳克羣　●唱：李毓芬

韓劇《第二次20歲》片尾曲

♩= 84　4/4

原曲調性參考:E♭

[A] 愛情裡面　的成分

有多少比　例是對　等

你在等的　那個人

投入是否也一樣深

其實我們　都不笨

OP：六度空間音樂有限公司
SP：成果音樂版權有限公司

算什麼男人

●詞：周杰倫　●曲：周杰倫　●唱：周杰倫

♩ = 60 4/4

原曲調性參考：D♭

[A]

親吻你的手　還靠著你的頭　　讓你躺胸口　那個人已不是我

這些平常的舉動現在叫做難過　　喔　難過

OP：JVR Music Int'l Ltd.

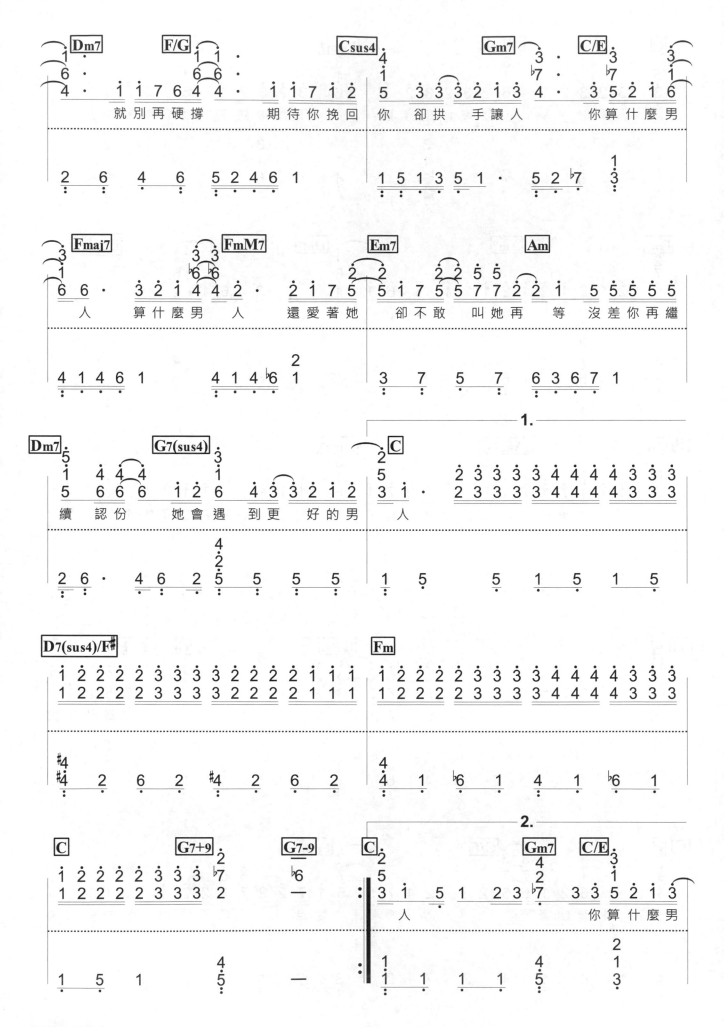

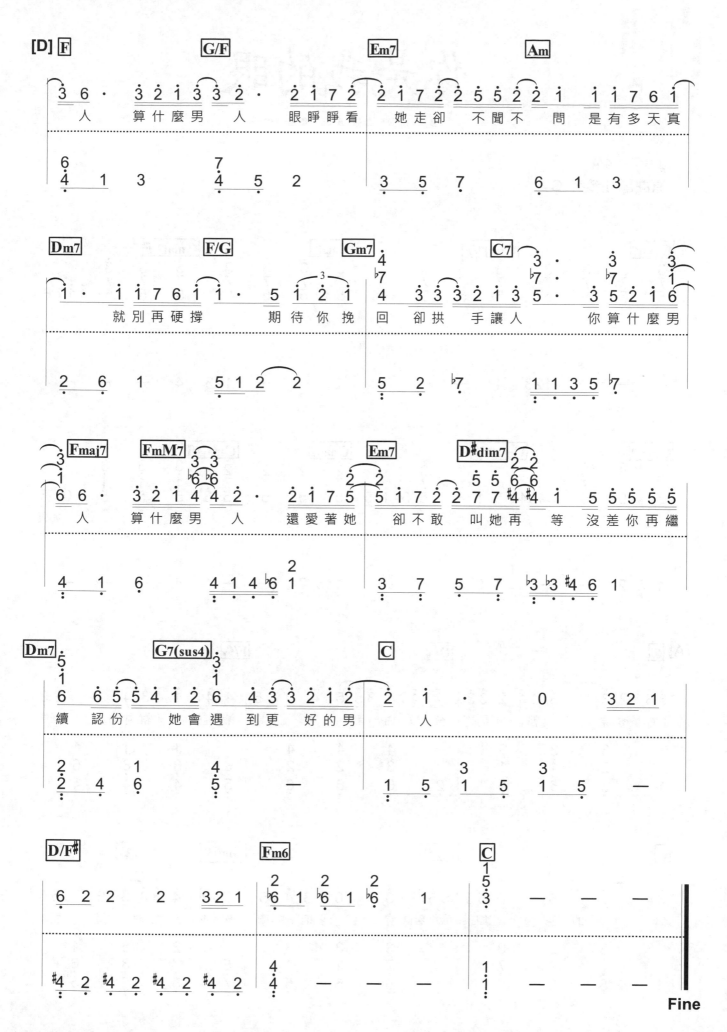

你是我的眼

●詞：蕭煌奇　●曲：蕭煌奇　●唱：蕭煌奇

♩= 72　4/4

原曲調性參考:C

[A]

如果

我能看得見　　就能輕易的　分辨白天黑　夜　就能　準確的 在 人群 中　　牽住

你　　的手　　如果 我能看得見　　就能駕車 帶你到處遨　遊　就能

別說沒愛過

●詞：韋禮安　●曲：韋禮安　●唱：韋禮安
電視劇《致，第三者》片尾曲

♩ = 78　4/4

原曲調性參考：C

OP：Linfair Music Publishing Ltd. 福茂著作權

想你就寫信

●詞：方文山　●曲：周杰倫　●唱：浪花兄弟

♩ = 82　4/4

原曲調性參考：C

（歌詞）
看你在搖椅上
織圍巾
一個人在客廳

Hit 102

OP：JVR Music Int'l Ltd.

我最親愛的

●詞：林夕　●曲：HARRIS RUSSELL　●唱：張惠妹

♩ = 69 4/4

原曲調性參考：E

你給我聽好

●詞：林夕　●曲：林俊傑　●唱：陳奕迅

♩ = 100　4/4

原曲調性參考：G

OP：Amusic Rights Management Pte Ltd
SP：One Asia Music Inc. 酷亞音樂股份有限公司

沒那麼簡單

●詞：姚若龍　●曲：蕭煌奇　●唱：黃小琥

♩ = 100　6/8

原曲調性參考：G♭

C			C7			F		C/E		E	
3·	6	5	6	5 0 7 1̇		6	5 5 5 4	5· 0 5 5		3̇	2̇ 2̇ 0 1
作	決	定	不想	擁	有 太多 情		緒	一 杯 紅		酒	配 電
1 5 1 3 1 5			1 5 ♭7 3 5 1			4 1 4 6 4 1		3 1 3 5 3 1		3 7 3 #5 3 7	

Am			Dsus4			D		F/G		G	
6	1̇ 0 5 6		1̇ 5 6 6 5 6			1̇ 5 6 0 5 5		3̇ 3̇ 3̇ 4̇ 3̇		2̇· 3̇ 3̇	
影	在 週		末 晚 上 關 上			了 手 機 舒 服		窩 在 沙 發		裡 相 愛	
6 3 6 1·			2 6 2 5 2 6			2 6 2 #4 2 6		5 2 4 6 4 2		5 2 5 7·	

[D]

C			G/B		Am				Dm	Dmaj7	
3̇	2̇ 2̇ 2̇ 1̇		3̇· 7 7		1̇	1̇ 2̇ 2̇ 3̇		1̇· 3̇ 3̇	4̇	3̇ 2̇ 1̇ 1̇	
沒	有 那 麼 容		易 每 個		人	有 他 的 脾		氣 過 了	愛	作 夢 的 年	
1 5 1 3 1 5			1 5 1 7 2 5		6 1 3 6 3 1			6 1 3 6 3 1	2 6 4 2 #1 4		

Dm7			B♭			G7		C		Bm7-5	E7
1̇·	3̇ 3̇		4̇	3̇ 2̇ 2̇ 1̇		2̇· 3̇ 3̇		3̇ 2̇ 2̇ 2̇ 1̇		3̇· 7 7	
紀	轟 轟		烈	烈 不 如 平		靜 幸 福		沒 有 那 麼 容		易 才 會	
2 1 4 6 4 1			♭7 2 4 ♭7 4 2			5 2 4 5 4 2		1 5 1 3 1 5		7 7 2 4 3 7 #5	

Am						Dm				Fm	
1̇	1̇ 2̇ 2̇ 3̇		1̇· 3̇ 3̇		4̇	3̇ 2̇ 1̇ 1̇ 1̇		1̇· 5 5		3̇ 1̇ 1̇ 1̇ 5 5	
特	別 讓 人 著		迷 什 麼		都	不 懂 的 年 紀		曾 經 最		掏 心 所 以	
6 1 3 6 3 1			6 1 3 6 3 1		2 6 2 4 2 6			2 6 2 4 2 6		4 1 4 ♭6 4 1	

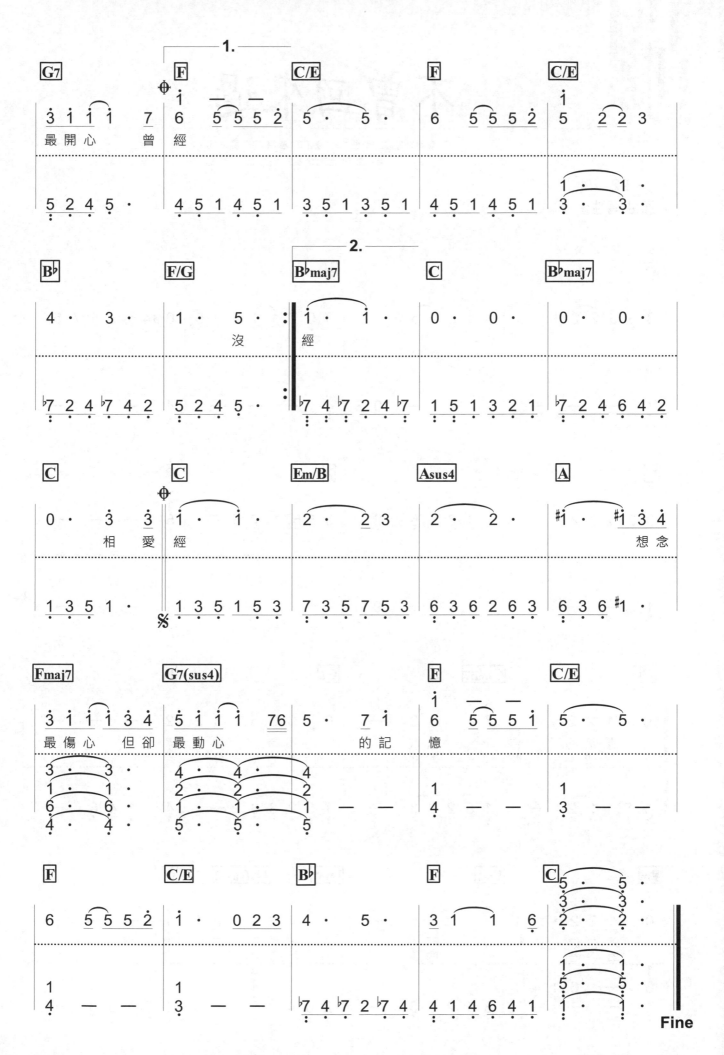

不曾回來過

●詞：陳鈺羲　●曲：詞：陳鈺羲　●唱：李千那

電視劇《通靈少女》插曲

♩ = 92　4/4

原曲調性參考：A♭

踮起腳尖愛

●詞：小寒　●曲：蔡健雅　●唱：洪佩瑜
電視劇《我可能不會愛你》插曲

♩ = 66 4/4

原曲調性參考：G

你是愛我的

●詞：鄔裕康　●曲：楊陽　●唱：張惠妹

♩ = 62　4/4

原曲調性參考：A♭

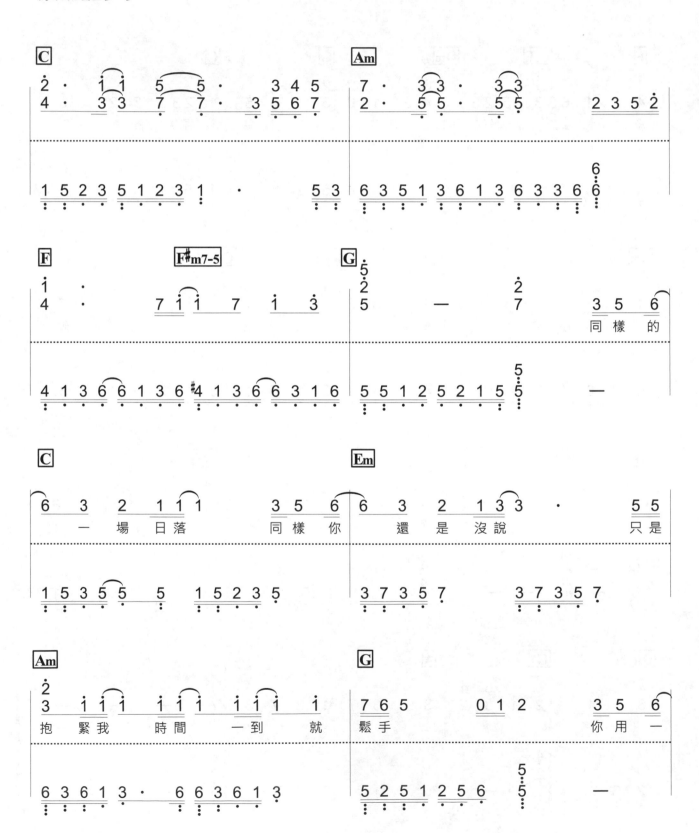

OP：豐華音樂經紀股份有限公司

謝謝妳愛我

●詞：謝和弦　●曲：謝和弦　●唱：謝和弦

♩ = 91　4/4

原曲調性參考:G

OP/SP：亞神音樂娛樂AsiaMuse

私奔到月球

●詞：阿信　●曲：阿信　●唱：五月天&陳綺貞

♩= 92 4/4

原曲調性參考:G

OP：認真工作室/SP：相信音樂國際股份有限公司

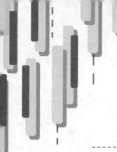

可惜沒如果

●詞：林夕　●曲：林俊傑　●唱：林俊傑

♩ = 72 4/4

原曲調性參考:C

好朋友的祝福

●詞：鄔裕康　●曲：金大洲　●唱：A-Lin

♩ = 70　4/4

原曲調性參考：C

歌詞：

你的煙 最後 戒

掉 了嗎 這 些年 過得 還 算 幸 福 嗎

OP：Avex Taiwan Inc. 愛貝克思股份有限公司
OP：豐華音樂經紀股份有限公司

寂寞寂寞就好

●詞：施人誠　●曲：楊子樸　●唱：田馥甄

♩ = 82　4/4

原曲調性參考:E

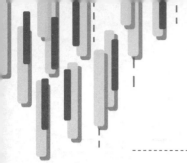

說好的幸福呢

●詞：方文山 ●曲：周杰倫 ●唱：周杰倫

♩ = 60 4/4

原曲調性參考：C-D♭

OP：JVR Music Int'1 Ltd.

以後別做朋友

●詞：吳易緯　●曲：周興哲　●唱：周興哲
電視劇《16個夏天》片尾曲

♩ = 68　4/4

原曲調性參考：E♭

F / C/E

C#maj7-5 / B♭7 / G7(sus4) / G7 / [A] C

習慣聽你分享生

G/B / Am7 / C/G

活　　細節　　　害怕破壞完美的　平　　衡點

F / Em / Am / Dm7

保持著　距離一顆　心的遙遠　　　我的　寂寞你就　聽不見

OP：植光土壤音創 Light 2 Run Music Creation /星空飛騰國際娛樂有限公司
SP：Universal Ms Publ Ltd Taiwan

很久很久以後

● 詞：非非　● 曲：非非　● 唱：范瑋琪

韓劇《我的鬼神君》片頭曲、《上流愛情》片尾曲

♩ = 100　4/4

原曲調性參考：A

|C|

```
5    5    5    5  | 5    5    5    5  | 5 1 5 1 5 1 1̇ 1 | 5 1 5 1 5 1 7 1
0    0    0    0  | 0    0    0    0  | 0    0    0    0  | 0    0    0    0
```

[A] |C|

```
5 7 5 7 5 7 1̇ 7 | 5 7 5 7 5 7 7 | 3 2 3 2 3 2 2 2  2 1· 0  0
                                     跟 你 喝 的 第 一 杯 啤  酒
0    0    0    0  | 0    0    0    0 | 5              5
                                     1 — — —      1 — — —
```

|Em7| |F| |Em|

```
7 6 7 6 7  5 5 5  3 6 6 5· | 6 5 5 4 4· 5  5 4 4 4 4 3 0
約 你 出 來 的  第 一  個 藉 口   第 一 次 為 你   開  心 的 顫 抖
3                                                7
3 —  — —   3 5 7 2 2  — |  4 1 1 — 1      3 — — — 5
```

|Dm7| |G| [B] |C|

```
4 3 4 3 4 1 1 3 | 3 2· 2 5 7 2̇  | 3̇ 2 3̇ 2 3̇ 2 3  2̇ 2 2̇ 1· 0  0
第 一 個 有 你  的 夢               第 一 次 生 澀  的 牽  手
6                                                1 5 1 2 2 3·
2 — — —    5 2 5 7 0  0 |  1 5 1 2 3 — | 1 5 1 2 2 3·
```

OP：Linfair Music Publishing Ltd. 福茂著作權

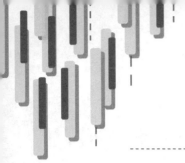

如果你也聽說

●詞：李焯雄　●曲：周杰倫　●唱：張惠妹

♩ = 59　4/4

原曲調性參考：B♭

OP：JVR Music Int'1 Ltd.　Musechic Ltd.(Admin by SONY/ATV Music Publishing(HK))
SP：Sony Music Publishing (Pte) Ltd. Taiwan Branch

不能說的秘密

●詞：方文山　●曲：周杰倫　●唱：周杰倫
電影《不能說的秘密》主題曲

♩ = 72　4/4

原曲調性參考：G

C	Cmaj7	C	Cadd9	C
0　0　0　0	0　0　0　0	0　0　0　0	0　0　0　0	0　0　0　0
5	5	5	5	5
1　1　1　1	1　7　7　7	1　1　1　1	1　2　2　2	1　1　1　1

Cmaj7	C	Cadd9	C	Cmaj7
0　0　0　0	0　0　0　0	0　0　0　0 5	：4　4　4　4	4　3 3 3　—
		冷	咖　啡　離　開	了　杯墊
5	5	5	：5	5
1　7　7　7	1　1　1　1	1　2　2　2	：1　1　1　1	1　7　7　7

C	Em7/C	Am	Am(add9)	Am
4　4　4　5	3　2 1 1　7	7　1　—　—	0　0　0　0	0　0　0　0
我　忍　住　的	情　緒在　很	後　面		
5	5	3	3	3
1　1　1　1	1　2　2　2	6　1　1　1	6　7　7　7	6　1　1　1

Am(add11)	F	Fadd4	F
0　0　0　0 5	5　5　5　5	5　4 4 4　—	5　5　5　5
拼	命　想　挽　回	的　從前	在　我　臉　上
3	1	1	1
6　2　2　2	4　1　1　1	4　7　7　7	4　1　1　1

Dm7/F **G11** **G** **G11** **G**

依舊清晰可見　　　　　　　　　　　　　最

C **Cmaj7** **C** **Em7/C**

美的不是下雨天　是曾與妳躲過雨的

Am **Am(add9)** **Am** **Am11** **F**

屋簷　　　　　　　　回憶的畫面

Cmaj7/F **F** **Dm/F** **G11** **G**

在盪著鞦韆　夢開始不　甜

G11 **C**

妳說把愛漸　漸放下會走更遠又

我還是愛著你

●詞：蕭秉治　●曲：蕭秉治　●唱：MP魔幻力量
電視劇《幸福兌換券》片尾曲

♩= 68　4/4

原曲調性參考：D♭

歌詞：
你無聲 撞擊 我的 生命 不言 不語 卻刻骨

銘心 我從第一 眼見到 你

愛著愛著就永遠

●詞：徐世珍／吳輝福　●曲：張簡君偉　●唱：田馥甄

♩= 60　4/4

原曲調性參考：D

370 *Hit 102*

OP：HIM Music Publishing Inc.　Universal Ms Publ Ltd Taiwan

C

Am

Em

$\begin{matrix}4\\4\end{matrix}$ 7 5 7 1 7 5 7 1 7 5 7 1 7 5 7 1 | 7 5 7 1 7 5 7 1 0 | 3 5 / 3 5 | 5 / 5 — — 3 / 3

行 不 行

$\begin{matrix}4\\4\end{matrix}$ 1 — 1 1 | 6 — 7 5 7 1 7 5 7 1 | 3 7 5 7 1 7 5 7 1 7 5 7 1 7 5 7 1

F

G

C

Am

6 / 6 — 5 / 5 — | 1 — 1 5 1 1 5 2 | 2 — 0 5 1 1 5 3

7 5 7 1 7 5 7 1 / 4 — 5 7 2 7 5 2 5 | 1 7 1 7 5 7 1 7 5 7 1 7 5 7 1 | 6 7 1 7 5 7 1 7 5 7 1 7 5 7 1

E

3 7 5 — | 6 — 5 —

7 5 7 1 7 5 7 1 7 5 7 1 7 5 7 1 / 3 — — — | 6 5 6 1 6 5 6 1 / 4 — 5 | 2 1 5 —

Fine

讓我留在你身邊

●詞：唐漢霄　●曲：唐漢霄　●唱：陳奕迅
電影《擺渡人》主題曲

♩ = 90　4/4

原曲調性參考：D♭-D

[A] Am　　　　　　　F　　　　　　C　　　　　　Gsus4　　G

```
0   3 3 3 3 3 4 | 4   0 4 4   4 5 | 5 3 0 3 3   3 5 | 5 2 2   —   —
    我 從 來 不 說 話     因 為 我 害   怕 沒 有 人 回   答

6 5 7 1 1   — | 4 5 7 1 1   — | 1 5 7 1 1   — |  1
                                                    5   —   7
                                                            5   —
```

Am　　　　　　　F　　　　　　C　　　　　　G

```
0   3 3 3 3 3 4 | 4   0 4 4   4 5 | 5 3 0 3 3   3 5 | 5 2 2   —   —
    我 從 來 不 掙 扎     因 為 我 知   道 這 世 界 太   7 大   —

6 5 7 1 1   — | 4 5 7 1 1   — | 1 5 7 1 1   — |  5
                                                    2
                                                    5   —   —
```

Am　　　　　　　F　　　　　　C　　　　　　Gsus4　　G

```
0   i 6 6 5 3 5 | 5   i 6 6 5 3 5 | 5   i 6 6 5 3 3 | 3 2 · 1    5    5
    太 多 時 間 浪 費     太 多 事 要 面 對     太 多 已 無 所 謂          2    2
                                                                     7    7

6 5 7 1 1   — | 4 5 7 1 1   — | 1 5 7 1 1   — |  1
                                                    5   —   7
                                                            5   —
```

Am　　　　　　　F　　　　　　C

```
0   i 6 6 5 3 5 | 5   i 7 7 6 3 5 | 5   i 6 6 5 3 2
    太 多 難 辨 真 偽     太 多 紛 擾 是 非     在 你 身 邊 是 誰

6 5 7 1 1   — | 4 5 7 1 1   — | 1 5 7 1 1   —
```

D7 Fm Gsus4 C Em7

讓我留在你身邊　都陪你渡過

Am Gsus4 Am F

C/E Am D7 Fm G

最渺小的我

[C]C E7 Am

最卑微的夢　我發現這世　界沒有那麼那麼

C/G A7 F Em Am

的　不同　現實　如果對你不公　別　計較太多　走吧

聽見下雨的聲音

●詞：方文山 　●曲：周杰倫 　●唱：魏如昀
電影《聽見下雨的聲音》主題曲

♩ = 82　4/4
原曲調性參考：A-E-A

OP：JVR Music Int'l Ltd.

當我們一起走過

●詞：史俊威　●曲：史俊威　●唱：蘇打綠

♩ = 76 4/4

原曲調性參考：B♭

C　**Am**　**G**　**C**

C　**Am**　**G**　**C**

C　　**F**　　**G**

我們都曾 有過 風雨　過 後的 沉 重　　形同 陌路的口　 但心 卻 還 流通

C　　**C**　　**F**

當我們一起 走 過 這些　傷痛的 時 候　　包著

OP：Universal Ms Publ Ltd Taiwan

不為誰而作的歌

●詞：林秋離　●曲：林俊傑　●唱：林俊傑

♩ = 68 4/4

原曲調性參考：D

（This page is sheet music with numbered musical notation and chord symbols: C, C/E, Am7, F, [A]C, Em, Am, Fm7, C, Em, Am, Fm）

歌詞：

原諒我 這一首 不為 誰 而 作 的

歌 感覺上 彷彿 窗外 的夜色 喔喔 曾經有 那一刻

回頭 竟然 認不得 需要 從記憶 再 摸索 的人

OP：:Amusic Rights Management Pte Ltd
SP：:One Asia Music Inc. 酷亞音樂股份有限公司

多遠都要在一起

●詞：鄧紫棋　●曲：鄧紫棋　●唱：鄧紫棋

♩ = 68　4/4

原曲調性參考：E♭-F

C

1 5 1 2 3 2 1 5 5 ‖ —

5 5 5 5 5 5 5 5
1 3 1 3 1 3 1 3 1 3 1 3 1 3 1 3

Em/B

7 5 7 2 3 2 7 5 5 ‖ —

5 5 5 5 5 5 5 5
7 3 7 3 7 3 7 3 7 3 7 3 7 3 7 3

Am　　　**C/G**

0 6 1 2 3 2 1 5 5 5 1 2 3 2 1 5

3 3 3 3 3 3 3 3
6 1 6 1 6 1 6 1 5 1 5 1 5 1 5 1

F

5 6 1 2 3 2 1 5 5 ‖ —

4 4 4 4 4 4 4 4
4 1 4 1 4 1 4 1 4 1 4 1 4 1 4 1

C

0 5 5 5 5 5 5 5 5 · 5 5 5 5 3
想聽你聽過的音樂　　想看你看過

1 5 1 5 1 5 1　1 5 1 5 1 5 1

Em

5 7　7 7 — 7 7　1
的 小　說　　　　我想　收

3 7 5 7 3 7 5　3 7 5 7 5 7 3

Am　　　**C/G**

1 7 5 3 5　5 1 1 7 5 3 5　5
集每一刻　我想　看到你眼　裡

6 3 1 3 6 3 1　5 3 1 3 5 3 1 5

F

5 6　6 6 — —
的 世　界

4 1 6 1 1 1 6 1 4 1 6 1 1 1 6

C

0 1 5 5 5 5 5 5 5 5 · 5 5 5 5 3
想到你到過的地方　　和你曾渡過

1 5 3 5 5 5 3　1 5 3 5 5 5 3

Em

5 2　2 2 — 2 3　1
的 時　光　　　　不想　錯

3 7 5 7 3 7 5　3 7 5 7 5 7 3

Am　　　**C/G**

1 7 5 3 5　5 2 2 1 7 1 7　1 7
過每一刻　多希　望我一直　在你

6 3 1 3 6 3 1　5 3 7 3 5 3 1 5

F

7 6　6 6　0 1 7 1 5 1 3 1
身 旁

4 1 6 1 1 1 6 1 4 ‖ —

OP：G Nation Limited
SP：Sony Music Publishing (Pte) Ltd. Taiwan Branch

給我一個理由忘記

●詞：鄔裕康 ●曲：游政豪 ●唱：A-Lin

♩ = 68　4/4

原曲調性參考：A♭

OP：One Asia Music Inc. 酷亞音樂股份有限公司
OP：豐華音樂經紀股份有限公司

我不願讓你一個人

●詞：阿信　●曲：冠佑　●唱：五月天
電視劇《真愛找麻煩》片尾曲

♩ = 72　4/4

原曲調性參考：G

| C | Dm | G/B | C | F | Bm7-5 | E |

（樂譜旋律省略）

你說　呢　　明知你不在

還是會問空氣　卻不能代替你出聲習

OP：認真工作室/SP：相信音樂國際股份有限公司
OP：神奇鼓娛樂有限公司/SP：相信音樂國際股份有限公司

分手後不要做朋友

●詞：黃婷　●曲：木蘭號 AKA 陳韋伶　●唱：梁文音
電視劇《回到愛以前》片尾曲

♩ = 72　4/4

原曲調性參考：B

C

0　0　0　1̇7̇5̇ | 3　3　3　1̇7̇1̇ |

Am

3̇　　2̇　1̇　0 6̇7̇ |

Dm7

1̇　5̇　6̇　6̇·5̇ |

0　0　0　0 | 1̇5̇1̇5̇1̇　—　— |

6̣ 3̣ 7̣ 3̣ 6̣ | 2̣ 6̣ 3̣ 6̣ 4̣　— |

Gsus4

2̇　—　—　— |

0　6　7　— |

0 2 4 2 5　— |
5̣　—　—　— |

[A] C

‖ 3̇ 3̇3̇3̇2̇ 3̇3̇3̇ 2̇2̇5̇· |
刪　掉　你　手　機　的　訊　息

5̇　3̇　3̇　— |
1̣　1̣　1̣　— |

F

3̇ 3̇3̇3̇2̇ 3̇3̇5̇ 2̇2̇1̇· |
清　空　你　專　屬　的　抽　屜

1̇　5̇　5̇ |
4̣　1̣　1̣　— |

Dm7

2̇ 2̇ 2̇1̇6̇2̇2̇　2̇ 1̇ |
如　果　可　以　的　話　　多　想

4　4
2　2
2̣　1̣6̣　1̣6̣　— |

Gsus4　**G**

2̇2̇2̇2̇2̇2̇1̇3̇　2̇　— |
從　來　沒　認　識　過　你

2　2
1　7̣
5̣　5̣　5̣　— |

C

‖: 3̇ 3̇3̇3̇2̇ 3̇3̇3̇ 2̇2̇5̇· |
置　身　少　了　你　的　空　景
終　於　不　必　為　你　掛　心

:‖ 5̇　3̇　3̇　3̇ |
1̣　1̣　1̣　1̣ |

F

3̇ 3̇3̇3̇2̇ 3̇3̇5̇ 2̇2̇1̇· |
何　時　不　再　觸　景　傷　情
終　於　多　點　愛　給　自　己

1̇　5̇　5̇　5̇ |
4̣　1̣　1̣　1̣ |

Dm7

2̇ 3̇ 5̇3̇ 2̇2̇　2̇ 1̇ |
雨　滴　和　淚　滴　　總　是
好　過　不　好　過　　都　已

4　4　4
2　2　2
2̣　1̣6̣　1̣6̣　1̣6̣ |

Gsus4　**G**

2̇ 3̇ 5̇6̇·　2̇　— |
會　混　在　一　　起
跟　你　沒　關　　係

2　2
1　7̣
5̣　5̣　7̣5̣　— |

404 *Hit 102*

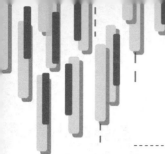

一個人想著一個人

●詞：張簡君偉　●曲：張簡君偉　●唱：曾沛慈
電視劇《終極一班2》片尾曲

♩ = 78　4/4

原曲調性參考：E♭-E

（此為簡譜歌曲，以下為歌詞）

[A]
你離開的那一天　天空有點灰　見不著你最愛的
藍天　少了一個人鬥嘴　多些朋友的安慰　一切　都不是
錯覺

[B]
來不及道聲感謝　故事已結尾　太多事情來不及

OP：HIM Music Publishing Inc.

你是我心內的一首歌

●詞：丁曉雯　●曲：王力宏　●唱：王力宏、Selina

♩ = 92　4/4

原曲調性參考：C

Dm	G	D	G	C

```
2 3 5 6 5 3 2 | 2 3 5 6 5 2 3 5 | 2 3 5 3 5 3 2 | 1  5 6 1 7 6 5
                                                      5
                                           你 是 我 心 內 的

    2       2              7       7           2       7    1
2   6 2 2   6 2   | 5   5 5 5   5 5 | 2   6 2 5   5 5 | 1  — 0 0
                                                        5
```

Dm	G	C	Dm

```
3              3                       3
6  2 1 2  —   | 0  2 3 2 1 1 5 | 5  5 6 1 7 6 5 | 6  2 1 2  —
— 首 歌         心 間 開 起 花 一   朵 你 是 我 生 命 的   一   首 歌

    2       2              7       7    1
2   6 2 2   6 2   | 5   5 5 5   5 5 | 5  0 0 0 | 2   6 2 2   6 2
                                      1
```

G	C	C	Dm

```
0  2 3 2 1 6 1 | 1  — 5 2 3 4 :3  5 6 1 7 6 5 | 6  2 1 2  —
                                                  3
想 念 匯 成 一 條 河              恬 在 我 心 內 的   一   首 歌
                                  你 是 我 心 內 的   一   首 歌

    7       7          3      1         1
5   5 5 5   5 5 | 1  1 5 1 1   7 5 1 :5  0 0 0 | 2   6 2 2   6 2
                                      1         2
```

G	C	Dm	G

```
0  2 3 2 1 1 5 | 5  5 6 1 7 6 5 | 6  2 1 2  —   | 0  2 3 2 1 6 1
                  3               3                 5 6 5 3 2 3
不 要 只 是 個 過   客 在 我 生 命 留 下   一   首 歌   不 論 結 局 會 如
心 間 開 起 花 一   朵 你 是 我 生 命 的   一   首 歌   想 念 匯 成 一 條

    7       7    1              2       2        7       7
5   5 5 5   5 5 | 5  0 0 0 | 2   6 2 2   6 2 | 5   5 5 5   5 5
                  1
```

OP：Homeboy Music,Inc. Taiwan Branch
SP：Sony Music Publishing (Pte) Ltd. Taiwan Branch

不 論 結 局 會 如 何

是什麼讓我遇見這樣的你

●詞:白安 ●曲:白安 ●唱:白安

♩ = 78 4/4

原曲調性參考:C

我是宇宙間的塵埃

漂泊在這茫茫人海

偶然掉入誰的胸懷

多想從此不再離開

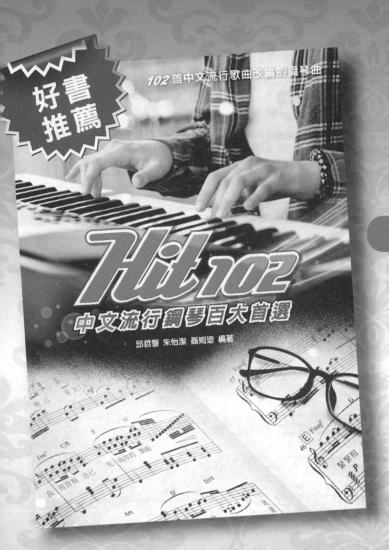

好書推薦

102首中文流行歌曲改編的鋼琴曲

Hit 102
五線譜版 簡譜版

中文流行鋼琴百大首選

邱哲豐 朱怡潔 聶婉迪 編著 / 售價 480 元

- 本書收錄近十年中最經典、最多人傳唱之中文流行曲共 102 首。

- 鋼琴左右手完整總譜，每首歌曲均標註完整歌詞、原曲速度與和弦名稱。

- 原版、原曲採譜，經適度改編，程度難易適中。

- 善用音樂反覆記號編寫，每首歌曲翻頁降至最少。

Hit 101
鋼琴百大首選系列

中文經典鋼琴百大首選
何真真 編著 定價480元
五線譜版 簡譜版

中文流行鋼琴百大首選
邱哲豐、何真真 編著 定價480元
五線譜版 簡譜版

西洋流行鋼琴百大首選
邱哲豐 編著 定價480元
五線譜版 簡譜版

校園民歌鋼琴百大首選
邱哲豐、何真真 編著 定價480元
五線譜版 簡譜版

古典名曲鋼琴百大首選
朱怡潔、邱哲豐 編著 定價480元
五線譜版

麥書國際文化事業有限公司 http://www.musicmusic.com.tw
全省書店、樂器行均售・洽詢專線：（02）2363-6166

學習音樂最佳途徑

音樂人必備叢書

專業樂譜

最新圖書目錄

麥書文化

COMPLETE CATALOGUE

www.musicmusic.com.tw

中文流行鋼琴百大首選 簡譜版

企劃製作／麥書國際文化事業有限公司

監製／潘尚文

編著／邱哲豐・朱怡潔・聶婉迪

封面設計／呂欣純

美術編輯／呂欣純

文字校對／陳珈云

樂譜製作／明泓儒

譜面校對／潘尚文・明泓儒

發行／麥書國際文化事業有限公司

Vision Quest Publishing International Co., Ltd.

地址／10647台北市羅斯福路三段325號4F-2

4F-2, No.325,Sec.3, Roosevelt Rd.,

Da'an Dist.,Taipei City 106, Taiwan(R.O.C)

電話／886-2-23636166，886-2-23659859

傳真／886-2-23627353

郵政劃撥／17694713

戶名／麥書國際文化事業有限公司

http://www.musicmusic.com.tw

E-mail:vision.quest@msa.hinet.net

中華民國 110年 11月 初版